爵士樂之王

阿藍‧熱爾貝
Alain Gerber

　　1943年生於法國東部的貝爾福省，當過哲學教師、記者，現在是小說家。發表過大量作品，並多次獲獎。他酷愛爵士樂，在電台主持爵士樂節目，並與幾家爵士樂專業雜誌密切合作。

雅克‧德‧路斯塔爾
Jacques de Loustal

　　1956年生於法國的奈伊。巴黎美術學院建築專校畢業後，開始從事書刊插圖和漫畫製作工作，並多次獲獎，還爲漫畫雜誌工作。

　　他酷愛旅遊，每次旅遊歸來都會帶回幾幅新的作品。

爵士樂之王

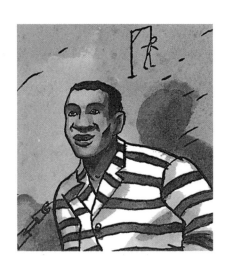

文庫出版

帶音栓的小號

　　我叫萊昂‧傑克遜，十一歲，是個黑人小孩，也是個「藍色」的小孩。黑色，是我皮膚的顏色；藍色，則是代表我心情的顏色——憂鬱。在美國南方的新奧爾良，我們都不說自己很「憂鬱」，而說自己是「藍色」的。如果有人對你說他心裡有藍色，那你就應該對他熱情一點，因為這意味著他心裡很憂鬱。

　　哦！當然，我心裡並不是一天到晚都是藍色的。人的靈魂就像一條變色龍，隨時都在改變顏

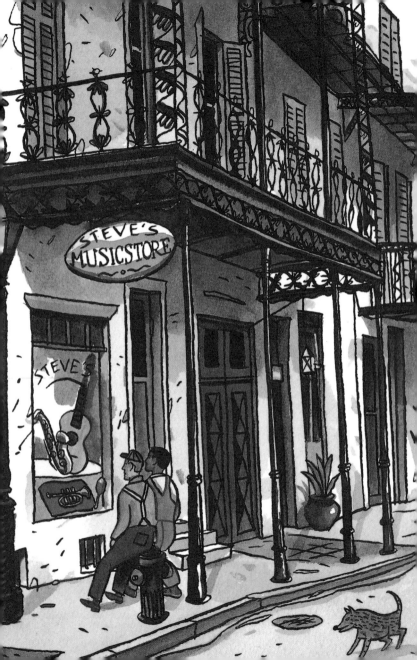

色。我母親經常說，生活會讓我們的內心變成各種顏色，人的靈魂可以染上生活的各種色彩。有時候還可以同時染上好幾種顏色。如果這些顏色配合得好，就可以形成一幅美麗的圖畫……。不過，面對我們這個街區的樂器行——「斯特維樂器行」的櫥窗時，我會覺得自己非常非常的藍色。如果我的朋友諾埃爾也和我有同一種顏色的話，那相形之下，我就會變成深藍色。也許你們注意到了，諾埃爾（Noel）和萊昂（Leon），本來是同一個字，只是字母排列順序相反，一個正，一個反罷了。我們都酷愛音樂，這也是我和他情同手足的原因。

唯一不同的是，諾埃爾的祖父母——老瑪爾特‧貝德夫人，和她那位仍然在運河街角當鐘錶匠的丈夫，以前曾經在德國住過。而我的祖父母早就入土為安了，我從未見過他們，媽媽以前告訴過我，說他們是從非洲來的。

媽媽是不會對我說謊的，但我仍然不相信。非洲那麼遠，要越過那麼多海洋……聽說在那裡天天都有陽光，從來沒有冬天。既然現在他們的生活不

如從前，那為什麼還要千里迢迢地跑到這個地方來呢？媽媽說：「親愛的孩子，你的這些問題讓我心裡充滿了藍色！」

　　現在，諾埃爾和我站在斯特維樂器行的門口，即使我們忘了事先約定，我們也會每天在這裡會合，就算是星期天商店休息也不例外。

　　我們把屁股靠著人行道邊的一個救火栓，面對著櫥窗，貪婪地看啊、看啊，看得非常起勁，好像是別人出錢雇我們來做這件事似的！

　　我聽別人講過有個人在叢林裡被一條蛇迷住的故事。而現在我和諾埃爾就像被蛇迷住一樣，靈魂被一支有音栓的小號給吸住了，這支小號彎彎曲曲地盤在那裡，比蛇盤得還要緊呢！

　　斯特維的老闆把它放在一堆亂七八糟的東西中間，它的下面鋪了一塊紅色絲絨，我們對那堆東西視而不見，但對那支閃爍的小號簡直是著了迷，目不轉睛地看著，它散發出來的柔和光芒，彷彿那是裸露在外面的靈魂一樣。

　　我之所以這麼形容，是因為我們都知道一件事，這是一個祕密，不過告訴你們也沒關係，那就是──每一把小號都有靈魂。一想到這個，我的心裡就會變成藍色，有靈魂的東西是不該被關在櫥窗裡的，不是嗎？我們喜歡的那支小號，可以讓你看上幾個小時都不厭倦，當你閉上眼睛時，還可以繼續看到它的神采。

　　當你轉過身背對著它時，甚至還可以把它那彎彎曲曲、滿身是環節、裝飾得有點過份的輪廓畫出來。哇塞！一隻有音栓的小號！

　　諾埃爾對我說：「等我當上樂隊指揮時，我要讓富人區的人們隨著我的音樂起舞，在宣傳海報上，我的名字會是：拉法耶特・德・貝德・杜普雷─博尚先生。」

　　他那個該死的名字真是一天比一天長！為了不落人後，我也不甘示弱地回答：

　　「等我成了世界上最優秀的小號手時，會有一個美女幫我拿帽子，一個美女幫我拿手套，另外一個幫我拿裝小號的套子，我才不需要什麼名字，因

為全世界的人都認識我了。」

我朋友點了點頭，幽默的說：

「那個幫你拿膽量的美女，非得力大無比不可。」

我們倆都笑得差點趴在地上……但這並不意味著我們就不再憂鬱，只不過我們都適應了這種生活……事實上，我們心裡仍然是藍色的，因為有一塊玻璃把我們和小號隔開了，雖然只不過是一塊，用小石子就可以把它打破的薄薄玻璃。但是，它又像一片能擋住炮彈的鋼牆一樣，神聖而不可逾越。

對於諾埃爾和我來說，只有兩種辦法可以打碎它，第一種就是我剛剛提到的石子，但我們不是強盜，再說，我們才十一歲，一旦遭警察追捕時，我們拿著這隻金色的小號也跑不了多遠！而那個始終盯著我們的警察阿諾，一定可以很快地抓到我們。

第二個辦法，就是拿出店裡的定價12.25美元來買它。這個價錢寫在一張長方形的白紙上，白紙放在絲絨墊上，新奧爾良的白人很喜歡玩這種花樣。雖然我不識字，不過，對於數字，特別是價

錢，我不需要問諾埃爾就知道了。

　　請你們告訴我，我到哪裡去弄這十二元又二十五分呢？我母親在別人家幫傭，做一個月也掙不到這麼多錢，即使對一個像我朋友那樣的白人來說，這也不太可能。

　　假如我們去幫人家跑腿買東西（在我們居住的這個區域，懶人可不少！）、幫煤商送煤、在天堂咖啡廳拉客人——就像以前做過的那樣，那又怎麼樣呢？別人頂多給我一個餡餅或一盒冰淇淋之類的

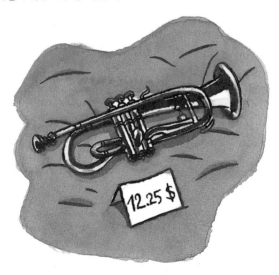

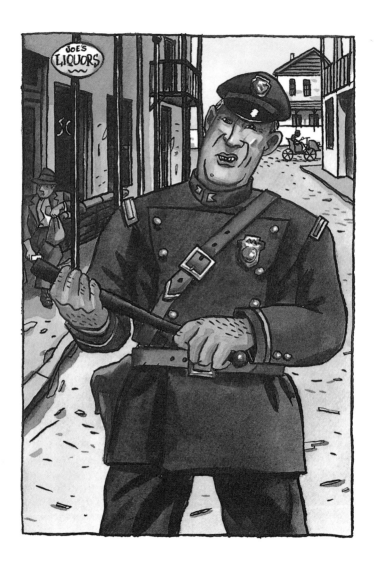

小禮物。最好的獎賞，就是樂隊裡那個吹小號的人，他讓我星期天可以在後台看天堂咖啡廳裡的節目演出，他比我還要黑，但吹得棒極了！可是，想從他們手裡要一分錢，那簡直比登天還難！但我還是得設身處地為別人想一想，因為住在這裡的人錢賺得不多，所以他們希望能自己留著。

照目前這種狀況來看，非得要兩人一起賺錢不可。諾埃爾算了一下，我們得等六到七年才能買得起這支小號，在這期間，說不定哪個有錢的人把它買走了，掛到家裡的牆上，或者送給一個穿昂貴衣服的孩子；但一個孩子要是沒有三個專任的老師教他，即使再聰明也不知道該從哪裡吹起！

「喂！諾埃爾，你這個無可救藥的小鬼，難道你不知道黑人不能有非分之想嗎？你姑姑知不知道你在這兒做什麼？」

這是阿諾的粗嗓門兒。他好像是徵信社的偵探一樣，讓我們一分鐘也不得安寧，從他的架勢看起來，好像市長親自把監視和教訓我們的任務，交給了他似的。

他說他不能忍受我身上的氣味，還說黑皮膚會散發一種死母牛的味道。這傢伙也不喜歡諾埃爾，只不過他不敢說出來，因為媽媽告訴過我，他想娶諾埃爾的姑姑。

在說明我和我的朋友之間有什麼不一樣的地方時，我是有點誇張。因為除了音樂之外，我們倆還有一點很像，那就是我父親在我很小的時候就離開了家。而他的父母在他出生那年，發生一場車禍死了。如果你們想知道我父親為什麼不和我們在一起，那就去問我媽媽吧！她會告訴你們：「我丈夫無法忍受在這裡過窮日子，所以他就到芝加哥去過苦日子了。有時候，人總想改變現況，一旦得到了，卻仍不如從前……」

總之，諾埃爾是由他姑姑養大的。她長得非常瘦小，臉上長滿了雀斑，就像一根擺了很久的香蕉似的，誰都不明白那個又白又胖的警察為什麼非要娶她不可。

我們聽見警察來了，便側過身去，好讓他繼續

他的巡邏。可是他卻喊了起來：

「你們是想數看看玻璃櫥窗上有幾顆灰塵嗎？快給我離開這裡，兩個小鬼！喂！小黑鬼，回你的窩去，快點！否則我就以在街上遊蕩的罪名逮捕你們！還有，你這個孤兒，你打算一輩子都靠別人養活嗎？去問問你姑姑是不是還想要你這個懶蟲！」

跟一個這樣的人爭論是沒有用的，於是我們倆就各自回家了。當我們從消防栓上滑下來時，我的伙伴用他那被大帽沿遮住的眼睛，向我使了個眼色，意思是第二天還是在同一個地方見面。「讓我見鬼去吧！」天堂咖啡廳的老闆總是把這句話掛在嘴上，我們就這麼跟著做！

諾埃爾一放學就直接到「斯特維樂器行」來找我，我已經在那裡等了一個小時。他裝出生氣的樣子。

他嘟嘟嚷嚷地說：「萊昂，你作弊！你用眼睛吹這把小號的時間比我長！」

我也用同樣的語氣回答：

「諾埃爾，要是咱們能用眼睛吹小號的話，在

紐約就能聽見我的號角聲了，那可是在美國的另一頭啊！」

他眨了眨眼睛，茫然的望著某處，然後若有所思地說：

「總有一天，他們會在紐約聽到我們的演出。這一點，你可以用一件襯衫和我打賭！」

「好吧，朋友。」我一邊回答，一邊用手拉了拉我那件又舊又皺的破毛衣。

「等我有第一件襯衫時，我會考慮跟你打賭的。」

這一次，我們又笑得前仰後翻。有時候，我們心裡的藍色很像天空的藍色，只要張開手臂，幾乎就能跟海鷗一起飛翔了。

諾埃爾問我：「我們什麼時候才能長大呢？」

我回答道：

「等我們從樂器櫥窗前走過，不再朝裡面看的時候，我們就長大了。有些人生來就是大人，而有的人永遠也長不大，即使他們的鬍子長得拖到地上也沒用。」

「下星期我就過生日了。」

「真的嗎？那好，萬一在這之前，我能得到第一件襯衫，我就送給你當生日禮物。」

我們又說了幾個笑話，反正這也不花錢。不過，我心裡深知說這種話時是輕鬆不起來的。

這之後的幾天，我一直在想要送什麼禮物給我的朋友。不幸的是，我的錢只能買一塊麥芽糖，而我的一些舊東西根本就不值錢。我沒有一件好東西可以送給諾埃爾。

到了諾埃爾生日那一天，媽媽還是做了一塊很大的巧克力蛋糕，我裝出最不憂鬱的樣子，帶著蛋糕到諾埃爾的姑姑家。

可是，那個討厭的警察阿諾剛好在那裡，他大概從窗口看見我了，於是像個瘋子似地從屋裡衝了出來，他手裡拿著警棍，命令我立刻走開。我解釋說，蛋糕是送給諾埃爾的，但他什麼也聽不進去。

他吼叫著：「你的蛋糕，只配坐在屁股底下！那是黑人的蛋糕，和你們的顏色一樣！把它拿去餵狗吧，最好連你也一塊兒吃了！」

我看見他那隻拿棍子的手都激動的發白了，只好識趣地趕快走開。這一招是我舅舅告訴我的。有一天我看見他坐在後院的樹上，滿臉是血，那時他就說，當白人警察拿警棍的手發白時，黑人最好抱頭逃跑。

諾埃爾生日那一天，對萊昂而言，實在不是一個幸運的日子。當我懷著難過的心情往回家的方向走時，發現斯特維商店櫥窗裡的那塊紅絲絨上，只剩下那張紙片，紙片翻了過去，上面一個字也沒有了。

有人剛剛買走了這支小號。

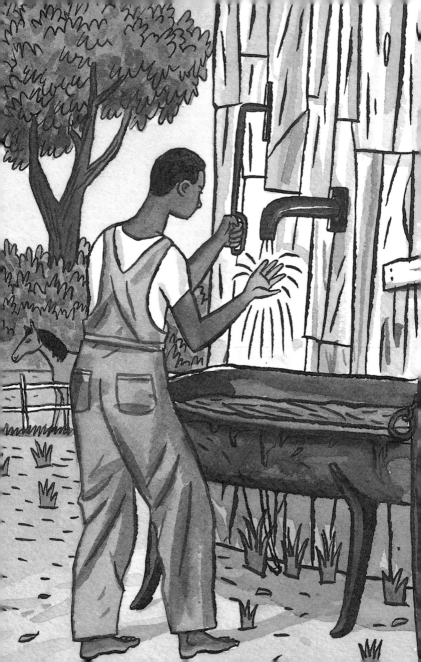

一顆金珍珠

　　通常我和諾埃爾在老地方碰頭之前，我都會在天堂咖啡廳牆上的水龍頭洗手，然後用褲子把手擦乾，可是，因為我老是穿著這條褲子到處亂跑，所以它實在是髒得可以，連帶的，手也髒了，洗和沒洗都一樣，我只好再重洗一遍。即使洗了十幾遍，我仍然不敢去碰櫥窗，我總覺得只要我一碰到它，小號就會真的消失似的。

　　對於這件事，諾埃爾並沒有嘲笑過我，他很能理解我的心情。事實上，他現在可以很自豪、很高

傲地看著我，但他並沒有那樣做，反而是感到侷促不安。也許因為諾埃爾和我一樣，不敢相信這是真的；或許他也希望我拿起小號，肯定自己不是在做夢，另外，他也希望不要讓我難過。

不過他錯了，我一點都不難過，我既不想笑、也不想玩。我的感覺是難以用言語形容的。

當我的伙伴腋下挾著那支小號走過來時，我呆住了，感覺就像上帝把手放在我的肩上一樣，我眼睛睜得大大的，一句話也說不出來，這實在太教人驚訝了，同時也有一種交織著恐懼、讚嘆、嫉妒等等莫名其妙的情緒，油然生起……

你們永遠也不會猜到，連我自己都不敢相信這是真的。事情是這樣的：諾埃爾的姑姑和警察阿諾宣佈他們不久後將要結婚，那個警察為了祝賀他的生日，就送給他一件東西，從諾埃爾一進屋開始，他就一直把那件東西藏在背後——正是這支小號！我們的小號！

諾埃爾把這件禮物放在酒櫃的一角，盯著它看

了一個晚上。他萬萬沒想到會得到這件禮物，因此，即使阿諾同意我把蛋糕送給他，他也會連一口都吃不下的。

後來，諾埃爾把那件樂器拿到自己房間，繼續看。如果是我，恐怕也會如此。結果他也一夜沒合眼。你們一定以為他至少會試一下小號吧？不！他希望我們倆人一起試，因為我們是一起認為它永遠不會屬於我們的。現在，他垂下眼睛說，希望我是第一個吹那支小號的人。

我深深地吸了一口氣，閉上眼睛，伸出手……腦筋一片空白，天啊！我拿到了它！我拼命的抓住這支奇妙的小號，我在想，如果此刻運河街刮起了颱風，唯一不捲進密西西比河的辦法，就是抓住這支小號。

等我清醒後，才意識到這個五月天，連一絲風都沒有，實在是又悶又熱。我頓時覺得自己很傻，慢慢地，我開始克制自己的情緒。我不再害怕了，現在，我最擔心的反而是吹不響時怎麼辦？帶音栓

的小號，那可不是隨便就能吹響的。

我把諾埃爾拉到天堂咖啡廳門口，站在釘著演出照片的廣告牌前，左上方，有一張巴迪正在吹小號的照片。巴迪，就是我對你們說過的那個小號手，最優秀的小號手，小號之王。要是你們不相信的話，我可以告訴你們，全城的人都叫他「小號王」。

這張照片我很熟悉，但此刻對我來說卻彷彿是生平第一次見到它一樣。因為這一次，我自己手裡也拿著一支小號！即使我有一支放大鏡，我也不會如此專注地觀察著巴迪是怎樣抿著嘴唇、怎樣鼓著兩腮、怎樣把手指放在樂器上（特別是右手手指）、怎樣把吹口上方對準嘴唇，使嘴唇一分為二的。要是我也能做到這些，說不定也會和小號成為朋友，並且會沒完沒了地擺著姿勢，因為我是多麼想用正確的姿勢吹號啊！請想像一下你們手裡拿著小號，眼睛望著天空，同時又繼續盯著小號王的姿勢會是什麼滋味！

　　諾埃爾走過來幫我了。

　　他退後一步，閉上一隻眼睛，像攝影師拍照一樣，一直對我下指示：「再低一點！不對，再抬高一點！抬起頭！低下頭！下巴向左！向右！這樣！那樣！」

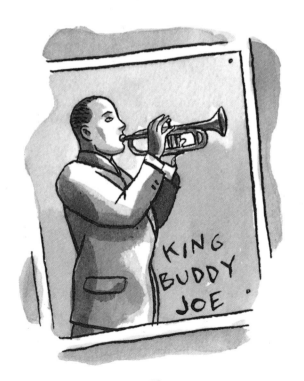

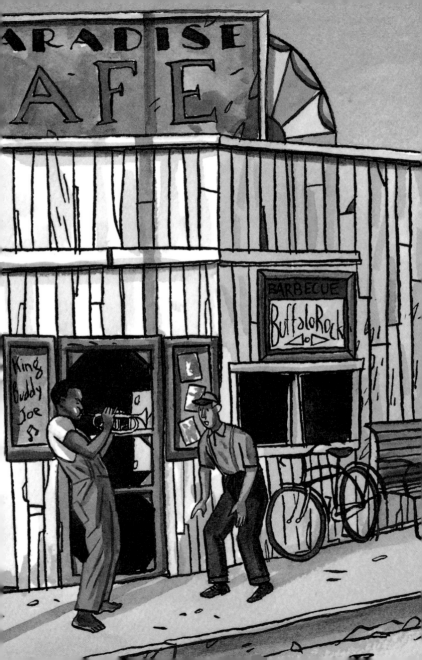

　　簡直是沒完沒了。於是我不耐煩，突然自作主張，按了一下中間那個鍵，使盡全身的勁兒用力吹，幾乎把兩個太陽穴都要憋炸了。

　　你們知道從號口裡發出什麼聲音？一個音符！一個眞正的音符！千眞萬確、確確實實的樂聲！圓圓的、閃閃發光，像一顆金子做的珍珠一樣，但又比肥皂泡還要輕盈許多……

　　那聲音在我們的眼前和頭上飄然而過，我看見它了！我向你們發誓我能看見它！它像一股煙霧裊裊地升起，莊嚴地飄走了，然後在半空中的電線間，很平靜、很優雅、很幸福地散去，像被神化了一般。

　　接著，我感到自己的身體離開了地面，在一片雲霧中飄著。我的伙伴張著嘴，目瞪口呆地望著，就像看到了救世主基督似的。

　　我把小號還給了諾埃爾。

　　「該你了。」我說，聲音是那麼奇怪，連我自己都聽不出來了。

他猶豫著。

「你覺得行嗎？」

「那當然！你這話是什麼意思？它又不會咬你。」

他那樣子好像並不十分肯定。

我又堅持了一下，就像小號是我的禮物，而不是他的。

我真不明白，世界上還有什麼比這種金色的肥皂泡更美妙呢？他終於屈服了。

啊！吹小號可不是那麼簡單的事。他比我差多了！我不知道他到底試了多少遍。即使我是巴迪本人，也無法再建議他甚麼。終於，他用盡全部氣力吹了一下，可是我們聽見的只是「噗」的一聲！時間非常短暫，就像輪胎洩氣一樣。

諾埃爾不想再試了，他轉過頭去，看著對面人行道上的一盞路燈，新奧爾良有成千上萬這樣的路燈。我看得出他的心裡比我的任何時候都憂鬱，此刻我不知道該說什麼，而且感到非常侷促不安，因

為我才度過了一生中最美好的時刻，而就在他親眼目睹我成功的同時，自己卻一敗塗地。

不過，諾埃爾又把目光移向我，猛地把帽子從頭上搞下來，然後咧著嘴微笑著，把小號塞到我的手裡：

「吹吧！萊昂，再吹一次給我聽，求求你。」

要是你們是我，會怎麼辦呢？如果你們最要好的、唯一的朋友這樣求你們，你們會怎麼辦？

這一次我不需要再觀察那張照片。小號和我，都知道該怎麼辦了。於是我開始吹奏，吹出了另一個音符，比剛剛的還要圓潤，還要柔軟，還要金光閃閃……。

就在這個時候，阿諾離開理髮廳，頭髮上的髮油雪亮，臉刮得精光，活像一頭剛被開水燙過的豬。當他看見我的嘴對著小號吹口時，差一點氣炸了。他還對我說了許多我無法重複的話。那是因為他說話含糊不清，另外，則是因為他滿口粗話。

我急忙把小號扔給我的伙伴。阿諾追著我跑，

一直到運河街的河岸邊,這可是很長的一段路哦!當我要回家時,拐彎抹角的,還差點被狗咬到,到家時天都已經黑了。

街上的人看到他在後面追我,都幸災樂禍,在渡船碼頭旁邊,有一個老傢伙甚至還想攔住我。

那個討厭的警察還喊了一些話,我只記得一句,他說,下次再看見我和諾埃爾在一起,他就要剝掉我的皮,抓我去見法官。真是奇怪,難道有一個朋友也犯罪嗎?

媽媽知道了以後,心裡也覺得不太痛快,我只好忍著,一直到上床睡覺。

當我躺在黑漆漆的房間裡時,聽到了從天堂咖啡廳裡傳來輕柔、憂傷的小號音樂,這是「小號王」巴迪每天晚上必須演奏,宣佈演出正式開始的音樂,我一聽到這支樂曲,不由得將整個海洋一般深藍的憂鬱情感宣洩出來,這是自從我明白黑色與別的膚色不同之日起,積壓在心中全部的淚水,此時此刻完完全全如泉水般,傾洩而出。

　　整整三天，我沒有再看見諾埃爾。我在街上遊蕩時，總會小心迴避阿諾值勤的地段。現在我四處打工，別人給我什麼報酬我已經不在乎了：不論是一枚銅板還是一塊糖，我都無所謂。我大概永遠也不會成為音樂家──但那又怎麼樣呢？

　　要是上帝沒有給你一個佔優勢的膚色，很多事就會做不成。

　　我努力地想忘掉我的伙伴，竭力把他的影子從我腦海和心中除去。但越是努力，他在我心中的影像就越清晰生動。甚至有一兩次，我覺得諾埃爾好像在和我說話，我便大聲回答他，而其實，我只是一個人在街上走著，身邊什麼人也沒有。

　　到了第四天，也就是星期天，媽媽用力搖醒我。前一天晚上我幫舅舅把威士忌裝進瓶子裡，一直做到清晨兩點，他用自己的蒸餾器偷偷造酒。（我本來不該說出來，因為我向他保證不講這件事的，但是誰叫他只讓我喝杯底剩下的一點點威士忌呢！）

「諾埃爾找你。」媽媽說。

我當然不相信她的話，可是，她竟然請他進入我的小房間裡來，我光著身子，蓋著一床破舊的軍毯在睡覺。

我的伙伴臉色很蒼白，跟平時不太一樣，他一定以為我在生他的氣（虧他想得出來），因為他不敢正面看我。他把一個棕色的粗紙袋抱在胸前，紙袋的上面露出小號的喇叭口。

他喃喃地說：「萊昂，你是我的好朋友，對嗎？」

我點了點頭。

「那你就應當讓我高興才對，拿著它吧！」

他把那紙袋放到我的懷裡。

「你想讓我現在就吹小號？在床上？星期天早晨？望彌撒之前？」

「不管你吹還是不吹，都請你把它拿去，它屬於你的。」

「這支小號？為什麼它是屬於我？你開什麼玩笑！」

「它選擇的是你。一個樂器，就像一隻狗，它第一次見面就會認出自己的主人。」

我把頭轉向牆，把被子拉到下巴。

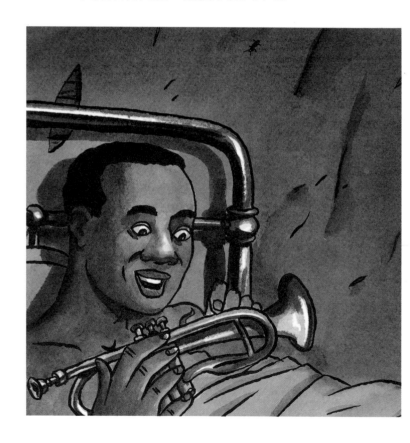

小號慢慢從我胸前滑到床上。

「你走吧，諾埃爾。不要來嘲笑我！」我說。

你們知道他做了什麼嗎？他拿起那個該死的袋子，放在我胸前！

然後，哈哈大笑說：

「伙計，一件樂器，就像一隻小狗，你想扔掉它也沒用，它還是能找到家的！」

我們倆互相看了半天，我皺著眉頭，而他呢，卻越來越高興。

「很好，我親愛的萊昂‧傑克遜，」最後他大聲說道：「東西屬於最愛它們的人，事情理應如此，這是聖—拉法耶特‧德‧貝德‧杜普雷—博尚侯爵說的話！好了，我該走了！阿諾今天要和我們一起吃午飯。這個胖傢伙，自以為是我老爸呢！明天見，爵士樂之王！」

我都沒來得及說聲謝謝，他就飛也似地跑了。

其他的事進展得也很快，下午四點鐘時，我已經能夠準確地演奏出半首巴迪所酷愛的那個藍調

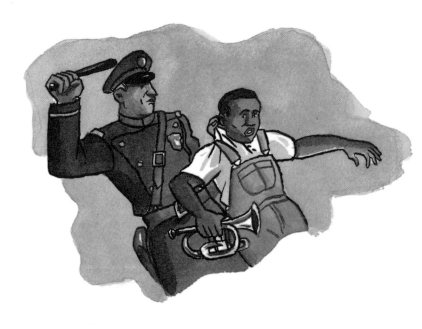

了。五點鐘時，阿諾突然出現在我家，手裡拿著槍，指控我竊盜，叫媽媽在一邊待著，要帶我去警察局，我不肯就範，他甚至想把我打昏。

我竭力想保護我的小號，結果小號竟然撞到手槍柄上，撞出一個傷口。

那傷口就在喇叭口上最顯眼的地方，我看它不會那麼快消失……。

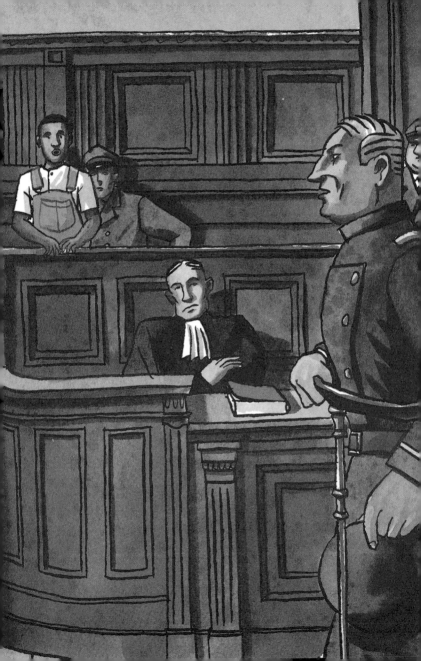

3

兒童教養所

　　星期一早晨，我在舅舅曾留下姓名的牢房裡度過一夜之後，被帶到了法庭，夾在一羣醉鬼和流氓中間。醉鬼是星期六晚上抓來的，流氓則是星期天早晨，當他們正在巷子裡掏醉鬼的腰包時被抓到的。

　　身穿黑袍的法官走了進來，有人喊出他的名字：維爾弗雷德・諾頓。這個法官看樣子不壞，他耐心地聽完被告的自我辯護，並且和他們開玩笑。因為他還得審問下一個人，只好讓他們做出選擇：

要罰一百、二百、三百、三千美元，或者坐牢。在我之前，還沒有一個人願意罰款的。

輪到我時，維爾弗雷德・諾頓一看到我便點了點頭，並衝著我笑，嘴咧得跟密西西比河一樣寬。他俯著身子聽我講述，可是因為我講到小號上那個傷口時非常激動，也非常難過，結果什麼話都說不清楚。這時，阿諾插嘴了，他不慌不忙地把事情說了一遍。他說得那麼清楚，最後連我都覺得他說的是真話。

如果按照他的說法，那麼我就是一個無法無天的強盜，我過著放蕩的生活，搶了一件價值十二美元又二十五分錢的禮物，那是他——警號907的警察阿諾，剛剛送給一個孤兒的禮物，這孤兒是他未來的繼子。

法官問我為什麼要偷這個帶音栓的小號？

「因為那是我的小號！這個傢伙，他想從我手裡搶走！」我大聲喊著。

在場的人聽了這話都一直笑。

維爾弗雷德・諾頓這時點燃了他的煙斗，對我

說：

「孩子，別人忘了告訴你，什麼是好的什麼是壞的。到了我要送你去的地方，你就會有充份的時間來填補這個空白了。」

空白？那個時候我還不懂這個字的含義。我想問他，可是法官已經拿起他的小錘子，宣佈道：

「到布隆克斯維爾去反省一年。下一個案子！」

說完，他用小錘敲了敲桌子。

阿諾和另外一名警察把我推向門口。我扯開嗓子喊道：

「請你們去問問諾埃爾！請問問諾埃爾‧貝德！」

法官已經開始審訊另外一個人，再也沒有人對我感興趣了。

外面，有一輛藍色的囚車，哦，上帝！它比不幸的深藍色還要藍。此外，還有哭成淚人兒的媽媽，舅舅扶著她的肩膀，眼睛看著自己的鞋尖。離他們十公尺的地方，諾埃爾依偎在他姑姑身邊，那

位小姐緊縮著鼻翼，她一定也覺得我身上有死母牛的味道。

　　我不知該如何是好，真想同時撲到大家身邊——我的家人和諾埃爾。不過警察攔住我，哪裡也不讓我去，他們抓住我的胳膊，拉著我向囚車走去。

　　「萊昂！」媽媽喊道。

　　「我的孩子！我親愛的孩子！」

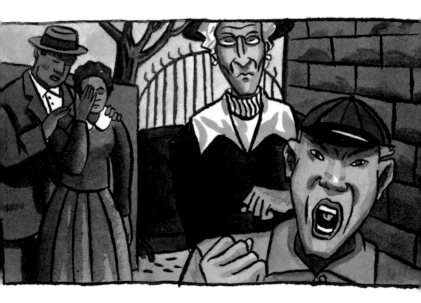

　　我看著她，竭力對她微笑，這時，我的伙伴哭了起來。

　　「你為什麼要這樣對我？你為什麼要這麼做？」他抽泣著說。

　　我對他做了什麼？他從路上拾起一塊石頭，瞄準我，但他的手抖得很厲害，石頭落在我們倆之間。

　　這沒什麼，即使石頭打在我臉上，我也不會比現在更難過。

　　「諾埃爾・貝德，你！你也站在他們一邊嗎？你也指控我偷了你的小號？你是我最好的、唯一的朋友，你也背棄了我嗎？你背叛了我？諾埃爾，諾埃爾！這不可能！」

　　「你是個小黑混蛋！」他喊著，一邊用鞋踢著地上的土。

　　「我恨你！我恨你！」

　　這一天，這該死的一天，當他們在我背後關上囚車車門時，我確實以為那仁慈的上帝也咬著維爾弗雷德・諾頓法官的煙斗，手裡拿著一個小錘。

一個小時之後──或者說一個世紀以後（對我來說，這已經毫無區別），我們來到布隆克斯維爾。當時我不認識大門牌子上的字，但今天我知道那上面寫的是什麼：「有色人種兒童教養所」。有色，自然是指黑色。而白色，在美國以及世界上很多地方，對於一個人來說，這已不單是一種顏色，而是一種特權。

我在那裡面是否很不幸？也許比路上的石頭還要不幸；比一顆沒被任何人看見就消失的孤星還要不幸；比那些失去了主人、不能再回家的小號還要不幸；比近乎紫色的深藍還要不幸。然而……

然而，如果我沒有在布隆克斯維爾兒童教養所度過三百六十五天，每天都把指甲嵌進自己的皮肉當中的話，我也不可能成為今天的我。因為我不可能認識路易斯隊長。

在那裡，你必須稱那些看守人員為「隊長」，這是規矩。大部份看守人員都是些野蠻粗暴的傢

44

伙，他們一心想讓你好看，彷彿這會讓他們對自己的處境覺得安慰似的。

不過路易斯隊長例外，他曾是音樂家，後來因為受雇機會越來越少，錢不好賺，便流落到布隆克斯維爾。他演奏得還是像過去一樣好，只不過他的風格已跟不上時代、不時髦了。

路易斯隊長是個白人，幾乎所有的隊長都是白人。只不過，在他的藝術生涯中，他遇見過很多黑

人，這些人和他一樣，也是音樂家，他明白一個人的膚色，並不能決定他是個好的或壞的音樂家，他指揮兒童教養所的樂隊。

每一個新進來的孩子，他都要想辦法知道他是否認識樂譜，以及他是否會演奏樂器。

一開始，我說不會，我打算他們問什麼我都說不知道。別的看守員會打我耳光，或者用鞭子抽我，可是路易斯隊長並沒有生氣。他聳聳肩，微微一笑，對我說：

「我相信你很想學，是吧，孩子？」

「不！」我說。

不過我明白自己在說謊，而且也為自己說話這麼粗魯，而感到不好意思。

說實話，我也不知道我們倆人是如何溝通的，我想是水到渠成吧！他邁出一大步，我便邁出一小步……總之，三個星期之後，除了諾埃爾的背叛（事實上，我隻字沒提過他）之外，他大概瞭解我全部的情況，並且開始為我上音樂課。首先，他教我認樂譜，然後用那支吹起床、吃飯和熄燈號的舊

軍號教我吹軍號。

這是六月中旬的事。到了七月底，每當有大的活動，都由我來吹號了。

這時，媽媽獲准第一次來探視我，舅舅和她一起來了，路易斯隊長告訴他們，他從未見過對樂器這麼有天份的孩子。後來，因為我看到媽媽離開時心裡非常難過，路易斯隊長就答應我，從第二天起，讓我試一試更複雜的樂器：帶音栓的小號。

天啊！我興奮地想了它整整一夜！我想像著自己吹了很多很多的金泡泡，從人間到天堂，把整個世界都填滿了！

等到他們讓我試著吹的時候，我已經準備得非常充份了。即使在別人睡覺的時候，我也練習吹，吹得簡直好極了。

布隆克斯維爾的小號和那把軍號差不多，又破舊又粗糙。在斯特維樂器行頂多賣一美元五十分！但我仍然吹出了又圓潤、又溫柔的音符，比當初在天堂咖啡廳前吹的還要好聽。

經常吹軍號，使得我在用氣和唇功方面都有了

很大的進步。路易斯隊長用手摸著下巴，若有所思地看著我。

「你很有音感，」他喃喃地說，彷彿在自言自語。

「你非常有音感⋯⋯」

然後，他又恢復正常的聲調說道：

「現在試著吹一個曲調看看。你不一定非按音栓不可，我以後會教你使用音栓。」

我開始吹巴迪的那首歌曲。自從諾埃爾來我家的那個星期天開始，我的手指始終沒有忘記應當如何活動。

就這樣，我吹了沒有練習過的部份，我也不知道是怎麼回事，手指自然而然地繼續在音栓上按著，一直到歌曲結束為止。

「這支曲子叫『藍色江河街』。」隊長說，而算是他對樂曲的所有評價。

他好像在思索著什麼。最後，他摘下帽子，抓著頭頂，望著天空吸了口氣：

「聽我說，萊昂。樂聲也和人的聲音一樣，是

有個性的。不要以爲別人說你吹得好，是因爲你是個黑人，或是因爲你生在新奧爾良，或者別的什麼緣故。你吹得好，只因爲你是你自己。孩子，因爲樂器選擇了你，樂器從不隨便選擇主人。」

路易斯隊長不明白爲什麼我沒有歡呼，也沒有拍手，而是垂下頭，沉著臉。我呢？心裡想著諾埃爾，那個星期天，他對我說過類似的話。我想著諾埃爾，我的朋友，他背叛了我，又因爲自己的背叛而憎恨我。在這世界上從來沒有人帶給我這麼大的痛苦，甚至連阿諾都沒有。爲了不讓眼淚不再奪眶而出，我在心裡發誓，總有一天要報仇。

我在前面已經說過，不要以爲我在教養所裡一切都很好。路易斯隊長越喜歡我，他的同事們對我就越感冒。不過我只想回憶那些快樂的時光。特別是今天，媽媽要來探視我（十二月時，她搬到附近的鄉村，因爲她說如果繼續住在與我一起生活過的地方，她會很痛苦）。上音樂課時，我和樂隊一起排練，很快就成爲主要的獨奏者了。你們知道嗎？隊長還教我認識字母、九九乘法表、三位數除法等

等，他甚至還讓我提前一個月離開教養院。

最後一個晚上，我們倆人一起繞著房子散步。

他對我說：「記住一件事，萊昂，你是大音樂家的材料，最偉大的音樂家之一。這可使你的生活有目標，永遠不要忘記這一點，你要超過其他人！有人告訴我，城裡有一個跟你年齡差不多的孩子，小號吹得不錯。我敢肯定他不如你。他好像叫比伯……貝伯？貝德？貝德，對，就是這個姓。」

而我呢，只說了一句：

「啊！」

「我會想你的，孩子！」路易斯隊長說。

「隊長，我也永遠忘不了你！」我回答。

4

夢之鄉

　　我十七歲了。我現在叫萊奧‧傑克遜（這個名字更好聽，不是嗎？）

　　我是黑人，不管你喜不喜歡；我的心有時是藍色的，但那也不關任何人的事。

　　我從教養院出來之後，為了幫媽媽維持生活，什麼活我都幹過。但這沒什麼，在我心裡，始終知道自己是個音樂家。

　　我剛賺了一點錢，就趕緊買了一把比布隆克斯維爾的那支還要破的小號。我急著想讓大家看看我

到底有多大本領，因為我深信，即使是一把木號，我也能吹出金珠來！

在十四歲至十六歲這段時間裡，我在一些樂隊裡樹立了好名聲。首先是在一些村莊合唱隊和業餘樂隊中，然後是真正的專業樂隊。

1915年前後，在路易斯安那州，演奏音樂的機會不少：各種舞會、晚會、野餐、狂歡節、遊行、政治集會、婚禮，甚至還有葬禮等等！

為了讓自己快一點被接受，我在年齡上作弊，反正這也沒什麼！現在什麼事都不能阻止我，只要能讓我吹小號，即使為魔鬼演奏也行！

這時候，我聽見一個讓我感興趣的消息。兩年前，紅透半邊天的小號王巴迪離開了天堂咖啡廳，到了最靠近富人區的白人舞廳「夢之鄉」演出，獲得很大的成功。不過，小號王準備收拾行李去芝加哥，那裡已經成為新的音樂之都。「夢之鄉」的老板們決定舉辦一次吹號比賽，以挑選小號王的繼承人。我當然不會錯過這個機會，甚至連報紙上都說我是新生代最優秀的小號手。

　　我曾在美國各地演出，在德克薩斯、加利福尼亞，至於新奧爾良，自從囚車把我帶走的那一天起，我便再也沒回去過。

　　現在，我站在這塊土地上，表面上看來，自從我離開以後，這裡並沒有多大變化。

　　但到了舞廳，我發現想接巴迪位子的人至少有五、六個，我是唯一的黑人。而且，為我們伴奏的樂隊也都是由清一色的白人所組成。

　　有一個候選人離開人羣，向我走過來，臉上帶著微笑，伸出手。我花了好幾分鐘，才認出他是諾埃爾·貝德。當然，我們倆都長大了！一個男孩，他的變化要遠遠超過一座城市。事實上，我首先認出來的，是他手中拿的那把小號——因為小號口上的那個傷口。

　　這個叛徒朝我微笑著，好像什麼事都沒發生過。他大概還等著我跑過去親他的臉蛋吧！看到我那比冰山還冷的眼神，他知道站在自己面前的，不再是一個沒有主見的人。我的小老兄，你再也不能在萊奧·傑克遜面前耍「與黑人友好的白人」把戲

了！

　　他遲疑著，臉色變得蒼白，停在半路，就像當初他向我投擲的那顆石子一樣，要是他再堅持下去，我就一拳揍過去，讓他爬不起來！

　　這時，有人宣布比賽開始進行。而這個偽君子的伎倆，正讓我怒火中燒，我在心中暗暗下定決心要擊敗所有對手，哪怕把肺吹炸！

　　抽籤決定我最後上場，剛好接在諾埃爾後面。不是我愛說大話，我們前面那五個傢伙根本不是對手，他們吹得太爛了，很快就被淘汰出局。

　　輪到那個該死的諾埃爾時，又是另外一回事了。他吹得很不錯，甚至可以說非常好，這就更加激怒了我。輪到我表演時，我一下子跳到台上。

　　「『藍色江河街』，先生們！」我對樂隊的人說道。

　　然後，我就爆發了。套句俗話說，我使出了渾身解數，彷彿是一團火焰。而且，如果我願意，我相信我可以光靠我所吹的氣，把這座房子吹倒，用不著其他東西的幫助。

最後我吹了一個悠揚的高音，我可以肯定，這個樂聲穿過屋頂，升上雲端。這時，那個激動不已的鼓手把兩隻鼓棒拋到空中，真的像狠嘷似地喊著：「嗚——嗚——嗚！」我看都沒看諾埃爾·貝德一下，我轉過身向舞廳老板們致意，等著他們的祝賀和簽約。

可是，他們卻站在台下搖著腦袋，抽著鼻子，其中一個咕噥著說：

「你是在一家受人尊重的舞廳裡，不是在馬戲團，也不是黑人去的低級咖啡館。你想幹什麼：把客人都嚇跑啊？」

在我身後，樂手們壓低聲音用各種髒話罵著他，但卻無濟於事。

更糟的是，「夢之鄉」選擇了諾埃爾。我收起自己的小號，沒有向任何人打招呼就走了。更確切地說，是逃了出去。我尤其不想讓那個該死的諾埃爾看到我的表情。

到了舞廳的大廳裡，我開始跑了起來，突然有人拉住了我的手臂迫使我停下來，我差點用樂器砸

他的臉，但我馬上認出他正是小號王巴迪本人。

「你這個樣子能去哪裡，孩子？」他用渾厚的聲音問道，他的嗓音熾熱深沉，與他的樂聲很像。

我不知道該如何回答。

「他們不想要你，是嗎？」

我垂下頭說：「是的，先生。」

「而你正爲這個傷心，是吧？聽我說，孩子，他們的聽眾都是些華而不實的傢伙。不管怎麼說，他們是不會錄用一個黑人的，他們曾用過一個，就是我，這就夠了。你要感謝上天，孩子！感謝萬能的天主。這個夢之鄉，對我們這些人來說，是一個惡夢王國。你應當平靜一下，眞是的！你現在就像一條在魚鉤上掙扎的魚。剛才我就在大廳裡面，你的演奏我全都聽見了！你要知道，對你來說，那種比賽並不是很必要的，是誰敎你這樣演奏的？」

「布隆克斯維爾的路易斯隊長。巴迪先生，您能否……」

「我？我想我沒有什麼可敎你的了。年輕人！你晚上打算去哪裡？」

「今晚？我回家。」

「你覺得坐火車去芝加哥如何？」

「芝加哥？」

這座城市，多少年以來我就一直想要了解它。在夢中，我經常在芝加哥街上漫步，與一個人變成了朋友，後來發現這個人就是我父親，他在我還不

會走路的時候，就離開了新奧爾良。

巴迪又說：「芝加哥，對！我打算在那裡引起轟動，就像人們常說的那樣。我的樂隊裡再加一個小號手也不算多。」

我張大了嘴，下巴幾乎要掉了下來。

「您的意思是……？」

「行還是不行？」

與我現在的吼聲相比，剛才鼓手發出的狠嗥只能算是小羔羊咩咩的叫聲！

我們確實在芝加哥造成轟動，這一點我可以保證！整個城市都在談論我們。和小號王一起，我灌製了第一張唱片。直到十五年後的今天，這些唱片還是搶手貨！唯一的遺憾，就是巴迪開始變老了，而我每天都在進步。不知不覺之中，我成了樂隊的明星。一開始，他還為我感到自豪，後來，那些不懷好意的人（這種人到處都有）開始在他面前講我的壞話，引起了他的嫉妒心。他指責我是最忘恩負

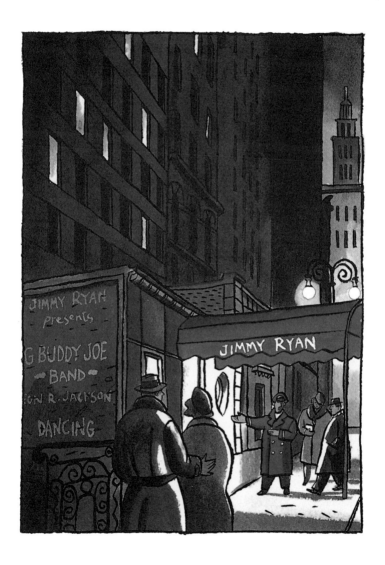

義的人，說我誹謗他、背叛他。

　　背叛朋友，我？這一點，他搞錯了。我很愛他，但我還是頭也不回地走了。非常遺憾！我走了以後，他的樂隊情況並沒有好轉。

　　很快的，他的樂隊就被克利弗的樂隊取代了，這個樂隊最優秀的獨奏者不是別人，正是……諾埃爾‧貝德。

　　克利弗打算到紐約發展，因為，如果想要在樂壇出名，就應該去那裡。他正在招聘第一流的樂手陪他去紐約，以便在那裡演出時，能夠造成空前的轟動。

　　我心裡想，終於可以報仇了。雖然他不需要小號手，因為諾埃爾就在他的樂隊裡，並且表演得很不錯。不過，他的經理曾為小號王出過唱片，而且非常欣賞我，所以我和他達成協議，舉辦了一次試演。

　　當我登上舞台時，我那位舊時朋友表情如何？我無法向你們描述，因為我根本就不想看他一眼，

而且大廳深處有一個瘸腿的黑人老頭，手裡拄著一把掃帚，一股莫名其妙的力量驅使我盯住他不放。

那個留著小鬍子、滿頭漂亮金髮的克利弗不停地諷刺那黑人老頭。

「喂！路，是你拖掃把還是掃把拖你啊？……腦袋想搬家嗎？」

好像有什麼東西鉗住我的五臟六腑，是怒火！又一次地燃燒起來了！憤怒在我心中點燃一個火苗，火焰從我嘴裡冒出來。這樣更好！我正需要這股力量來超越自我。儘管我已經知道，當我在諾埃爾‧貝德的樂隊指揮，以及他的伙伴面前侮辱了他之後，我永遠也不會為這個可惡的樂團工作，不管他們給我多少錢我都不幹。

你們在我的唱片中，都不會聽到那天我懷著激動情緒演奏「藍色江河街」的情景。

就在我把小號吹口從流血的嘴唇上拿開的那一瞬間，那位老人走近舞台，放下手中的掃把準備鼓

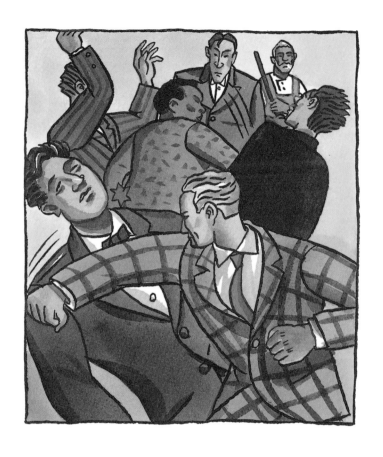

掌，掃把柄碰到一張獨腳桌的邊，桌上放著克利弗
的錶和手套，錶被摔到地上，玻璃也碎了。

　　剎那間，克利弗從台上向那老人衝過去，想用

指揮棒打他的臉。

我正想跑過去幫助那老人時，有一個人影搶先撲了過去，像顆炮彈一樣擊中了克利弗，並用足以打死一頭牛的力道一拳搥了過去，敎他要以禮待人。我敢打賭，多虧了舒瑪切的侄子——諾埃爾，否則後果不堪設想！

我萬萬沒有想到他會站在這個可憐的黑人一邊。我一時不知所措，也沒有時間多加思索，一羣白人從四面八方向他衝了過來。可想而知，樂隊的人和我，沒有袖手旁觀，跟他們打了起來。

眞是一場大混戰！在這種情況之下，大家才發現克利弗先生那漂亮的金髮，原來是假髮……。

你們會相信我的話嗎？我在二十二歲那年，就是這樣認識我的親生父親。這個掃地老人的姓名是：路·朗多爾夫·傑克遜，出生在路易斯安那州新奧爾良的運河街區。其實他並非那麼老，只是貧困讓他未老先衰罷了。

事情並不像我想像中那樣，還沒等他說完自己的名字，我已經明白自己是在和什麼人打交道了。

當他看到我臉上的驚訝和激動表情時，沒等我開口，就猜出我是誰了。再說，我喉頭哽咽，也不可能說出甚麼話來。

於是，他和我，就這麼互相看著，一直到淚水模糊了眼光。我們的手慢慢伸向前，當相互碰在一起的時候，我緊緊地抓住他的手，就像當年我吹出第一個金泡泡那天，緊緊抓住小號一樣。我想，在他有生之年，我們再也不分開了。

不僅如此，那天在混戰當中，我又找回了我最好的朋友——諾埃爾。我們一邊包紮傷口，一邊聊著，頓時真相大白。

原來在那個陰暗的星期天，阿諾把我送到警察局以後，就拿著我們那把帶音栓的小號，回到諾埃爾姑姑家裡。他把手放在胸口說：當我正打算把那把小號賣掉時，他抓住了我，還說我冷笑著宣稱，絕不要一個白鬼吹過的樂器，又說，當我被他發現了以後，我就把小號扔到地上，故意把它摔壞——所以小號上面才有了一個傷口。我們倆人相擁在一起。我心裡暗叫著，天啊！我怎麼那麼傻啊！

從那時候起，我們自己組織了一個樂隊，啓程去紐約碰運氣。我們到紐約不久後，就沒有人再聽克利弗的演出了。當諾埃爾和傑克遜開始用兩隻小號交換思想時，我敢發誓，世界上再也沒有什麼人能超過他們！

我們最美好的回憶是在一個星期二的晚上，樂隊在一個音樂廳演出，在此之前，這個音樂廳只供古典音樂演出，而且人們也從未見過一個黑人在那兒出現，無論是在台上，還是在觀眾席中。

可是那一天，當他們打開幕簾時，媽媽就坐在第一排，爸爸（他們又在一起生活了，並且住在紐約，和我同一條街上）和路易斯隊長坐在她兩旁。我把一張火車票寄到布隆克斯維爾，專程請隊長來聽我們演出。

雖然我們有點緊張（或許多虧了這種緊張），但我們的演奏很完美。演出結束時，出現一陣長長的寂靜……十秒鐘，二十秒鐘，三十秒鐘……諾埃爾和我，誰都不敢看對方，有什麼地方不對勁嗎？他們覺得我們的演奏很糟嗎？

突然間，就像有人在大廳裡扔了一顆炮彈似的，他們一齊狂呼起來，有的拍著手，有的跺著腳，有的爬到椅子上，給我們更大的歡呼。他們瘋狂地把帽子投向我們，我們收到的帽子多得可以開店了！路易斯隊長手裡拿著一隻錶——後來他告訴我歡呼聲持續了二十五分鐘之久……等到他們終於筋疲力盡地坐下之後，諾埃爾走到我身邊，輕輕對我說：

「怎麼樣，我不是對你說過了嗎？」

「說過什麼？」

「說他們會在紐約聽見我們的演奏。你不記得了嗎？」

現在，我三十八歲了，人們叫我傑克遜王，一位法國記者甚至稱我為「王中之王」。我始終是個黑人，並且越來越以此感到自豪。我不想對你們說謊：我有時還是會覺得自己很憂鬱，有時是有原因的，有時是沒有原因的，就像每個人都會有的那種

感覺一樣。不過,在我這一生中,終於明白了一件事——如果此刻我們在一起,我就可以用那支帶音栓的小號吹給您聽,不必用筆來寫——那就是:人有悲歡離合,而藍色也只不過是彩虹的七種顏色之一,不是嗎?

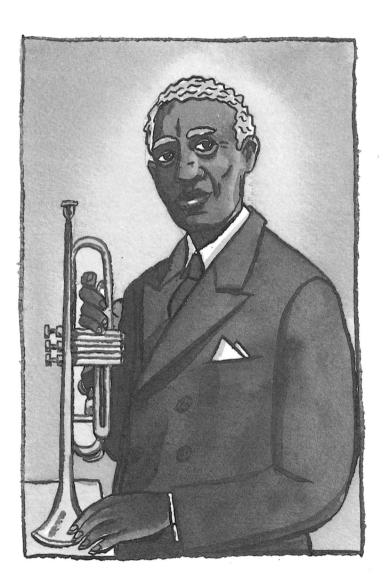

親愛的家長和小朋友：

非常感謝您對「口袋文學」的支持，現在，您只要填妥下列問卷寄回，就可以得到一份精美的60本「口袋文學」故事簡介！

文庫出版事業股份有限公司　謹誌

家　　長	姓名：	性別：	生日：　年　月　日
兒　　童	姓名：	性別：	生日：　年　月　日
	姓名：	性別	生日：　年　月　日
地　　址			
電　　話	宅：	公：	

你知道 ◦◦ 代表這是那一類別的書嗎？

□動物　　□生活　　□愛情　　□科幻　　□趣味　　□童話

□友誼　　□神祕恐怖　　□冒險

請推薦二位親朋好友，他們也可以得到一份精美的故事簡介：

姓名：＿＿＿＿＿＿　性別：＿＿＿　電話：＿＿＿＿＿

地址：＿＿＿＿＿＿＿＿＿＿＿＿＿＿＿＿＿＿＿

姓名：＿＿＿＿＿＿　性別：＿＿＿　電話：＿＿＿＿＿

地址：＿＿＿＿＿＿＿＿＿＿＿＿＿＿＿＿＿＿＿

建　議	

為孩子縫製一個口袋
裝滿文學的喜悅
也裝滿一袋子的「夢想」

發　行　人：許鐘榮
策　　　劃：陸以愷
美術顧問：陳來奇
法律顧問：李永然
總　編　輯：許麗雯
審　　　訂：林眞美
美術編輯：周木助・涂世坤

編　　　輯：高靜王・楊錦治・陳湘玲
　　　　　　楊文玄・樸慧芳・唐祖貽
　　　　　　吳世昌・魯仲連・黃中憲
行銷企劃：李惠貞・吳京霖
行銷執行：王貞福・楊恭勤・廖欽源
出版發行：文庫出版事業股份有限公司
編輯地址：台北縣新店市民權路130巷14號4樓

印　　　製：偉勵彩色印刷股份有限公司
行政院新聞局出版事業登記證局版臺業字第4870號
一九九五年十月十五日初版
服務電話：(02)2183246
郵撥帳號：1602923

定　價：一五〇元

文庫出版事業股份有限公司　收

2
3
1
2
0

新店市民權路130巷14號4F